龚贤

绘画名品

中国绘画名品 96

上海书画出版社

前言

中华文化绵延数千年，早已成为整个人类文明的重要组成部分。绘画是其中重要一支，更因其有着独特的表现系统而辉煌于世界艺术之林。在经历了人类早期的童蒙时代之后，中国绘画便沿着自己的基因，开始了自身的发育成长。她找到了自己最佳的表现手段（笔墨丹青）和形式载体（缣帛绢纸），深深植根于博大精深的中华思想文化土壤，在激流勇进的中华文明进程中，绽放着自己的花蕊，历经名迹简意淡、细密精致，焕然求备等各个发展时期，结出了累累硕果。其间名家无数，大师辈出，人物、山水、花鸟形成中国画特有的类别，在各个历史阶段各臻其美，竞相争艳，最终为世人创造了无数穷极造化、万象必尽的艺术珍品。

中国绘画之所以能矫然特出，与其自有的一套技术语言、审美系统和艺术观念密不可分。水墨、重彩、浅绛、工笔、写意、白描等样式，为中国绘画呈现出奇幻多姿、备极生动的大千世界；创制意境、形神兼备、气韵生动的品赏标尺，则为中国绘画提供了一套自然旷达和崇尚体悟的审美参照；迁想妙得、穷理尽性、澄怀味象、融化物我诸艺术观念，则是儒释道思想融合在画中的精神所托。而笔墨则成为中国绘画状物、传情、通神的核心表征，成为有意味的形式，集中体现了中国人对自然、社会及与之相关联的政治、哲学、宗教、道德、文艺等方面的认识。由于士大夫很早参与绘事及其评品鉴藏，使得中国画在其『青春期』即具有了与中国文化相辅相成的成熟的理论，使得文人对绘画品格的要求和创作怡情畅神之标榜，都对后人产生了重要影响，进而导致了『文人画』的出现。

因此，中国绘画其自身不仅具有高超的艺术价值，同时也蕴含着深厚的思想内涵和丰富的历史文化信息。由此，其历经坎坷遗存至今的作品，显得愈加珍贵，理应在创造当今新文化的过程中得到珍视和借鉴。为了让读者完整关照同体渊源的中国书画艺术，我们决心以相同规模，出版《中国绘画名品》，以呈现中国绘画（主要是魏晋以降卷轴画）的辉煌成就。我们将以历代名家名作为对象，在汇聚本社资源和经验的基础上，以艺术史的研究视野，引入多学科成果，以全新的方式赏读名作，解析技法，探寻历史文化信息，体悟画家创作情怀，追踪画作命运，引领读者由宏观探向微观，进入到这些名作的生命历程中。

我们将充分利用现代电脑编辑和印刷技术，发挥纸质图书自如展读欣赏的优势，对照原作精心校核色彩，力求印品几同真迹；同时以首尾完整、高清图像、局部放大、细节展示等方式，全信息展现画作的神采。希望我们的尝试，有益于读者临摹与欣赏，更容易地获得学习的门径。

有学者认为，中华民族更善于纵情直观的形象思维，尤其是绘画，似乎用其瑰丽的成就证明了这一点。我们希望通过精心的编撰、系统的出版工作，能为继承和弘扬祖国的绘画艺术，起到历代文学艺术，披图可见。千载寂寥，绵薄的推进作用，以无愧祖宗留给我们的伟大遗产。

二〇一七年七月盛夏

导　言

明清之际的中国经历了一场巨大的变革，一方面，清军入关，明王朝在风雨飘摇中走向覆灭。另一方面，改朝换代所引发的价值危机带来了观念的巨变。对于生活于当时的士人而言，这无疑是一个『天崩地解』的时代，面对王朝的更替、异族的统治、道德的崩塌，内心的痛苦和挣扎自不可避免。这些『遗民』用各自的选择来面对易代的冲击，他们或是归隐山林，或是遁入空门，凡此种种，共同构成了明清之际士人复杂的心灵图景。

虽然这是一个动荡的时代，但是从艺术史的角度来看，我们又会发现这是中国绘画史上最具创造力的时代。其中，金陵（今江苏南京）作为当时绘画的重镇，云集了来自各地的画家。清人张庚在《国朝画征录》中将包括龚贤在内的樊圻、高岑、邹喆、吴宏、叶欣、胡慥、谢荪称为『金陵八家』。这三画家风格不同，面貌各异，他们把自己的时代遭遇和内心纠葛融汇到画面中。作为八家之首的龚贤正是其中的典范。

龚贤（一六一八—一六八九），又名岂贤，字半千，又字野遗，号柴丈人。龚贤出生于苏州昆山，年少时便随父移居金陵。关于龚贤的家世，历史记载不详，但据学者考察，大致认为其出生于一个官宦家庭，到了龚贤一辈已经衰落。龚贤早年便能画，自谓『忆余十三便能画』。他在金陵不仅与李流芳、恽向、邹之麟、董其昌、程正揆相接触，更是参加了由东林名士范凤翼主持的『秦淮诗社』，并结识了众多名士。在明末，龚贤与东林人士和复社成员往来，这一经历影响了龚贤的人生品格，面对明清易代的时代变革，作为『遗民』的龚贤始终秉持自己对于儒家理想境界的信仰。在经历了扬州、泰州的飘萍生活之后，龚贤回到金陵，在清凉山下葺『半亩园』，结庐隐居，直至终老。

龚贤的好友周亮工曾在《读画录》中为其作小传曰：『龚半千贤，又名岂贤，字野遗。性孤僻，与人落落难合。其画扫除蹊径，独出幽异，自谓前无古人，后无来者。信不诬也。乃论笔墨，非论境界也。北宋人千丘万壑，无一笔不减，元人枯枝瘦石。已复厌之，仍返而结庐于清凉山下，茸半亩园，栽花种竹，悠然自得。足不履市井，惟恐一字落人蹊径。酷嗜中晚唐诗，搜罗百余家，中多人未见本。曾刻廿家于广陵，惜乎无力全梓，至今珍什笥中。古人慧命所系，半千真中晚唐之功臣也。』

可见龚贤不仅以画称名，更以诗称道。在诗词方面有《香草堂集》《中晚唐诗纪》传世。在绘画方面，虽然龚贤认为书画为『末技』，但视『古人之书画，与造化同根』。因为在他看来，『古人所以传者，天地秘藏之理，泻而为文章，以文章浩瀚之气，发而为书画』。正如他对绘画『士气』的推崇，所谓『画者诗之余，诗者文之余，文者道之余』。由此可见，龚贤作为诗人画家对『天地之道』『天地之理』的追求。龚贤虽以诗画著名，但是还是难逃索书求画之苦，最后竟丧命于豪横索书人之手。龚贤死后，好友孔尚任经理其后事，一代绘画巨擘落得如此的结局，不禁令人唏嘘感慨。

今人将龚贤绘画风格大致分为两种：一种以勾勒为主，画面空灵松动；一种以皴染为主，画面深沉浑厚。人们将这两种风格称为『白龚』和『黑龚』。本册收录的两幅作品，《山水图》和《松树书屋图》，便代表了这两种风格。

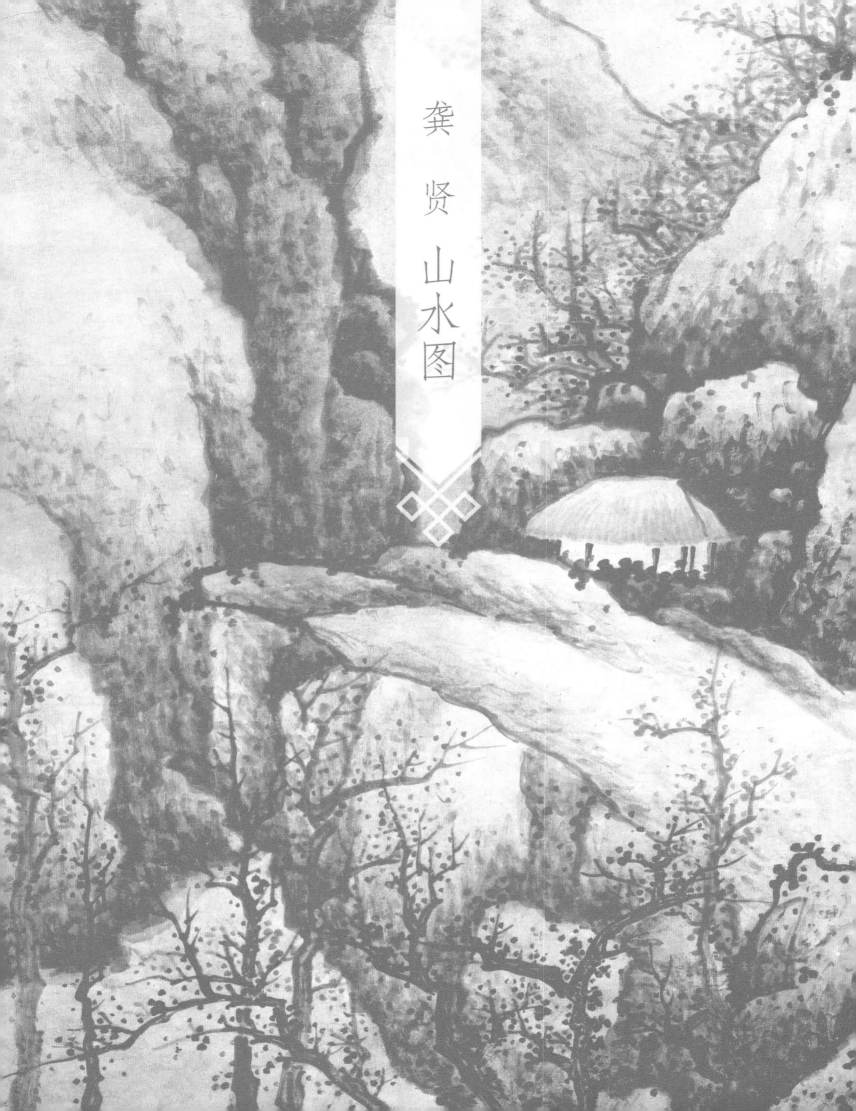

龚贤 山水图

《山水图》，纸本水墨，纵一二〇·五厘米，横五六厘米，现藏于旅顺博物馆。

「白龚」风格代表作

《山水图》为「白龚」风格的作品。此幅作品运用松动灵快的用笔描绘了一处山水之景。近景处有一组临水相对的树石，左侧土石平缓，上作树四株，枝干挺拔。右侧土石嶙峋，上作树五株，枝干欹侧，向左侧倾倒。古人曾言：「生于土者，修长而劲直，长于石者，拳曲而伶仃。」（传五代荆浩《山水赋》）可见龚贤亦注意树石之理。右侧的坡石连着中景，通过层叠的山石，将画面引向半山上的石台，石台伸出水面许多，上有草庐一间，背靠山石，面向山谷，有向阳之感。在草庐所在的石台之后，耸立着如峰的峭壁，下临山脚的深涧，上通顶部的乱石。在峭壁之后为远山一躯，全用淡墨绘就，区别于近景、中景的墨色。

画题画意

在画面右上角的留白处题诗一首，曰：「结屋在山半，开门喜向阳。帝魄惊时鸟，军持插野芳。岷峨近相诮，懒不算嵇康。」通过诗句我们可知此画描绘的是结庐隐居之景。其后题写并落款：「画并题为肃之先生供，龚贤。」下钤二印：一为「龚贤印」阴阳文印，一为「半千」白文印。从题款可知，此画为龚贤为肃之先生所作，肃之先生为何人待考，从题诗的内容来看，也许亦是一位失意的遗民。

诗文第一联描绘的正是画面图写的内容，在半山的向阳的石台上筑一草庐隐居世外。第二联描绘了草庐中的场景，主人拥书自足，高坐匡

床。需要注意的是，此「床」非今天睡觉之卧具，古人视「床」为坐具，《说文解字》说：「安身之坐者。」其规制类似于「榻」。受到佛教的影响，床成为修身打坐之具，元好问《超然堂铭》中云：「眼空四海自圣癫，舌唾一时无眼禅。匡床兀坐差独贤，恩泽小侯佳少年。」沈周的《夜坐图》中就描绘了「高坐匡床」之景。第三联「帝魄惊时鸟」讲的是古蜀王杜宇死后魂魄化为杜鹃之典故，李商隐的名句：「望帝春心托杜鹃。」即是谓此。「军持」是指佛教的净瓶，本来佛教用于盛净水的净瓶，今天却被用来插野花，表达了龚贤对改朝换代的感慨。第四联「岷峨」指岷山与峨眉山，这两座山都在四川，「岷峨近相诮」的典故出自南朝齐孔稚珪的《北山移文》，其中云：「昔闻投簪逸海岸，今见解兰缚尘缨。于是南岳献嘲，北陇腾笑，列壑争讥，攒峰竦诮。慨游子之我欺，悲无人以赴吊。」讲的是山川对虚伪隐士的讥诮。「懒不算嵇康」则表达了对嵇康对现世政治疏懒，追求隐居出世精神的推崇。龚贤多次在诗中提及嵇康，比如他在《即事》一诗中云：「生年已负嵇康懒，况复春来风雨多。」

综上，此诗歌表达了龚贤对归隐山林的精神追求。这些都体现在龚贤对嵇康的歌咏，对桃源的描绘中，现藏于美国纽约大都会艺术博物馆的《山水册》中即有一帧题画曰：「人家俱阛向阳门，左右图书对酒尊。何必逃秦入深洞，桃花开处即仙源。」首句描绘的景色和《山水图》中描绘的景象如出一辙。

因此我们可以猜测，龚贤通过此画规劝肃之先生在朝代的更替时，置身世外，归隐山林。正如他在清凉山下结庐半亩园，过着「栽花种竹，悠然自得」的生活。

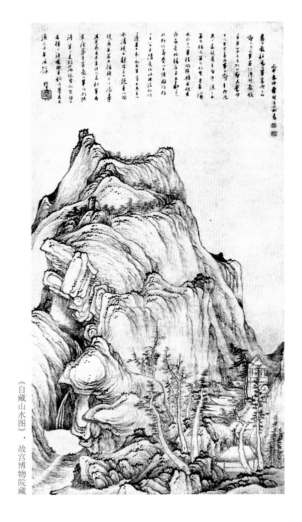

《自藏山水图》，故宫博物院藏

学者一般认为，龚贤的绘画实践随着时间的发展大致可以分为『白龚』『灰龚』『黑龚』，故常将『白龚』视为龚贤早年风格，实际上，龚贤晚年亦作此类风格的作品，萧平先生就将『白龚』分为两类。他说：『一类为其早年所作，笔带枯拙，初期作品还有生涩感，偏后一些则多用复线（即重勾）；第二类则是后阶段直至晚年之偶尔所作（大都会册页扇面），下笔阔厚而多带波动松灵，墨亦偏于润泽。』

关于早年『白龚』，我们可以从《列巘攒峰图》和《自藏山水图》窥见龚贤早期绘画的技巧和特色。这两件作品分别作于一六五五年和一六五六年。龚贤时年三十七八岁。其中画面用墨不多，注重山体形势的勾勒，用笔线条圆转而有韧性，这和晚期带有曲折的用笔全然不同。此外传为《奚铁生树木山石画法册》的龚贤课徒稿，在笔法、章法乃至书法上与上述两件作品相近，因此，有的学者认为这件课徒稿属于早期作品。

在这件课徒稿中的画石法中，如此写道：『文人之画，有不皴者，惟重勾一遍而已。重勾笔稍干，即似皴矣。下不碍阔，上笔宜细，似乱勿乱，有力有气。』『轮廓重勾三四遍，则不用皴矣，即皴，亦不过一二小积阴处耳。』此正是早期『白龚』绘画的典型特征。

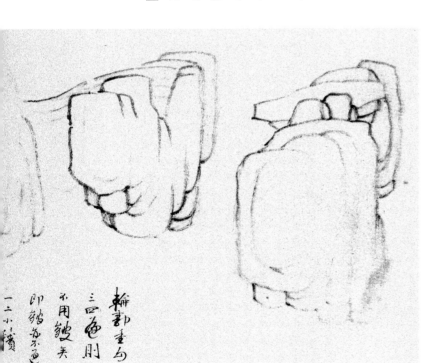

《奚铁生树木山石画法册》之二

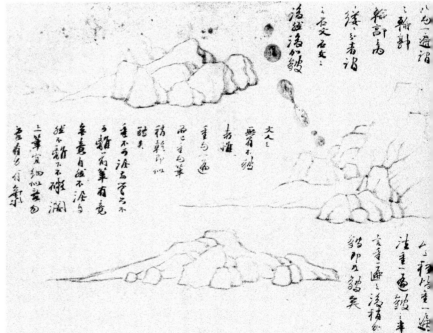

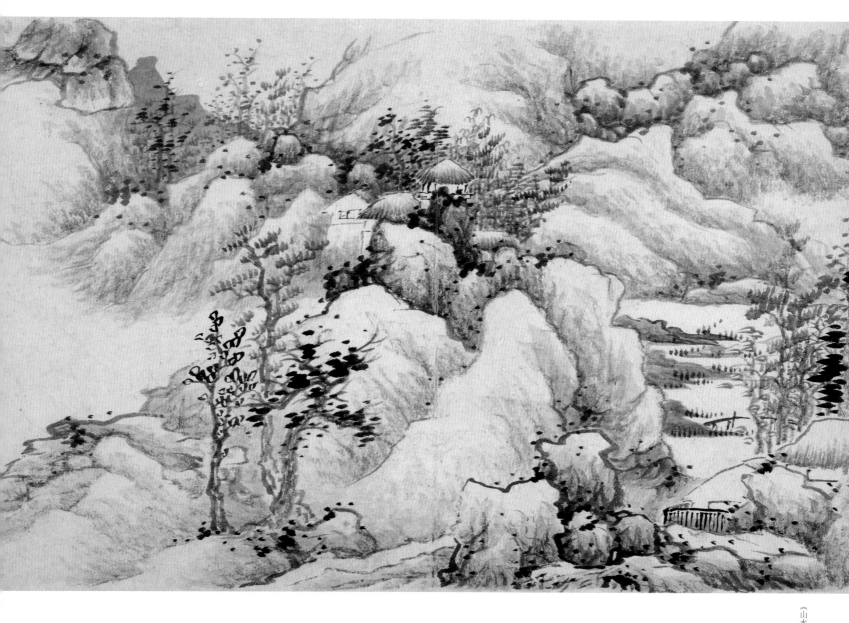

《山水册》之一，美国纽约大都会艺术博物馆藏

延展 晚年「白龚」

关于晚年「白龚」，我们可以现藏于美国纽约大都会艺术博物馆的《山水册》中的一帧来看其绘画特色。相对于早年圆润的用笔，这一时期的用笔蜿蜒曲折却更为松透，整幅画面表现出放松自在。《山水册》作于龚贤去世前一年，一六八八年，在这套册页中，不仅有上述「白龚」作品，亦有皴染浓厚的「黑龚」作品，可见此时的龚贤并不受风格技法上的限制，进入一种自由的状态。此外，荣宝斋所藏《龚贤授徒画稿》亦属于晚期作品，其中所作数幅小景同样属于简笔一路的「白龚」风格。因此，通过对比这些作品的用笔和书法，可见本册所刊《山水图》为晚年之「白龚」作品。

此画中的画法和荣宝斋所藏《龚贤授徒画稿》相似，从中我们可以窥见龚贤晚期绘画的用笔特色。而荣宝斋所藏的课徒稿也为我们学习《山水图》中的技法提供了很好的解读。

关于树身的画法，其曰：

『第一笔，自上而下，上锐下立，中宜顿挫。顿挫者折处无棱角也。一笔是画树身左边，第一笔即讲笔法。笔法要遒劲，遒者柔而不弱，劲者刚而不脆。弱则草，脆则柴。』

『二笔转上即为三笔。三笔之后，随手添小枝。添小枝不在数内。』

『第四笔是画树身右边。树身内上点为节，下点为树根。添枝无一定法，要对枯树稿子临便得。』

『全树。树枝不宜对生，对生是梧桐矣。』

『大约树无直立，不向左即向右，直立者是变体。向左树枝左长右短，向右树右长左短。向左树为顺手，向右树为逆手。』

关于画树的形态，其曰：

『画树如人，有直立、有偏倚、有俯仰、有顾盼、有伏卧。大枝如臂、顶如头、根如足，稍不合理如人之不全之人也。』

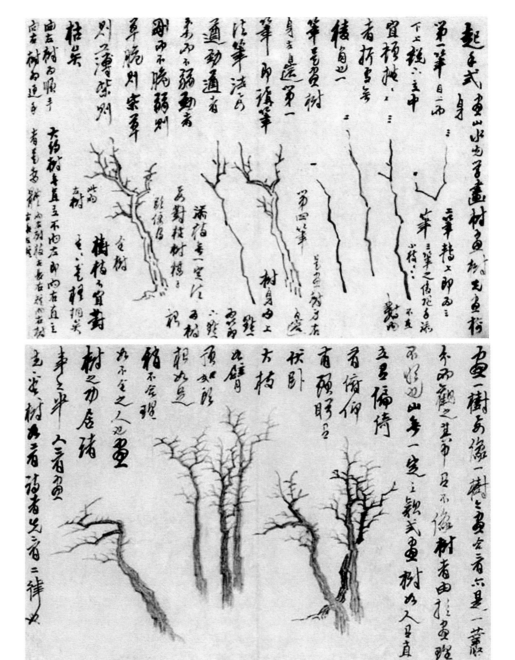

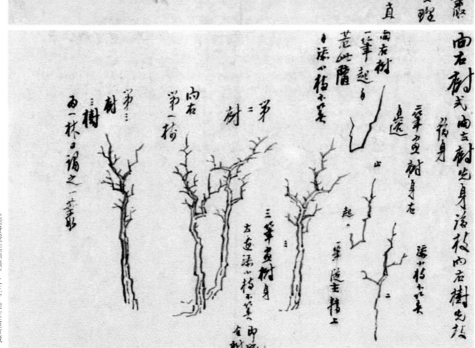

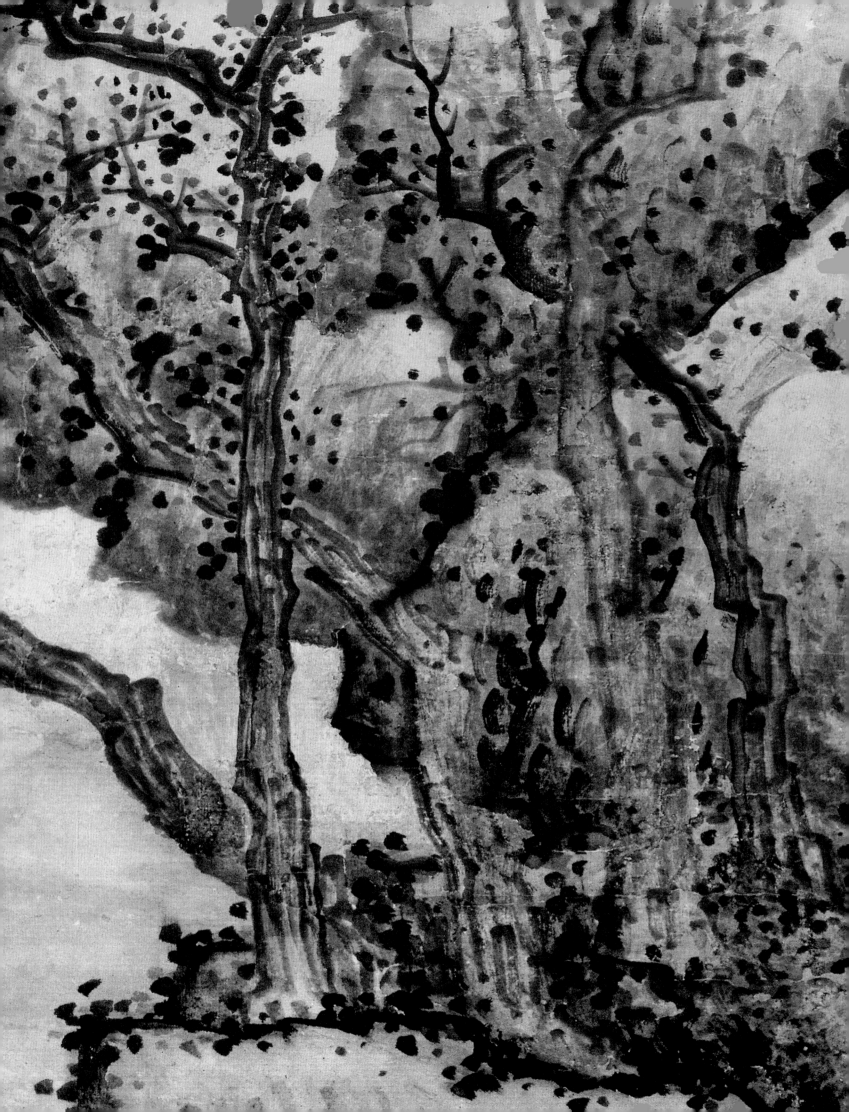

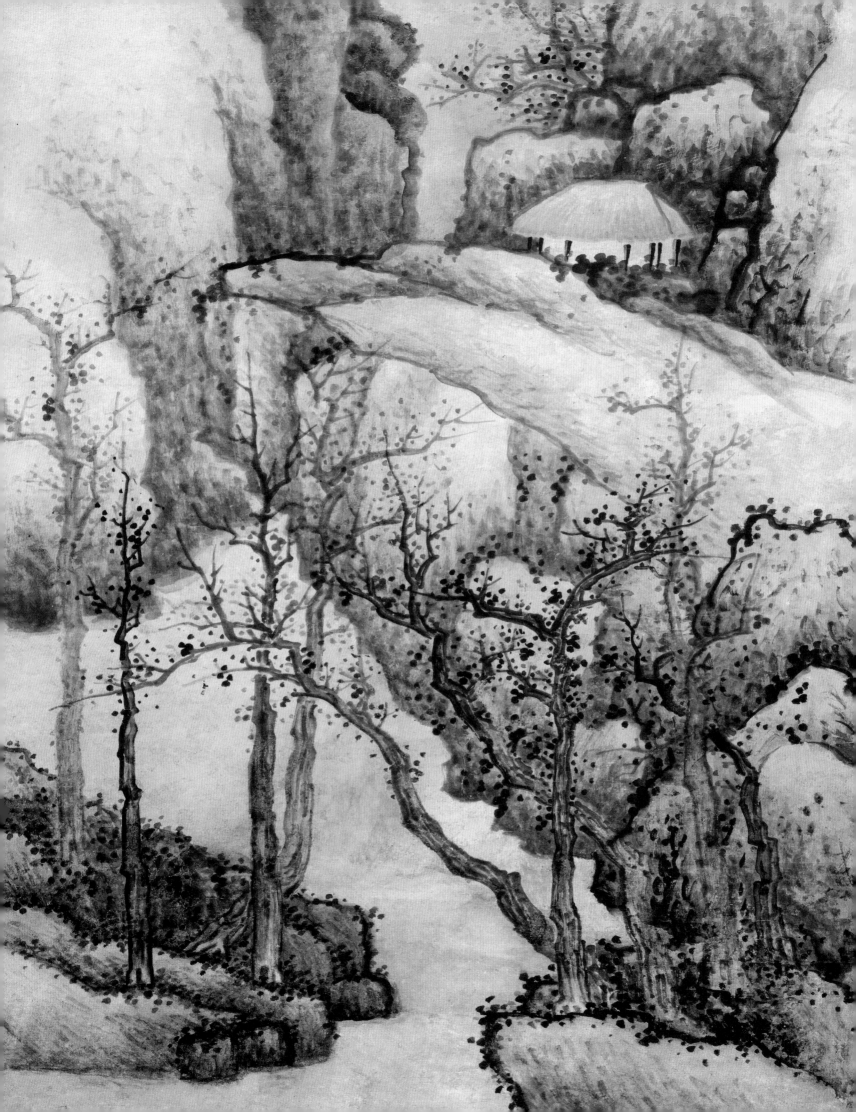

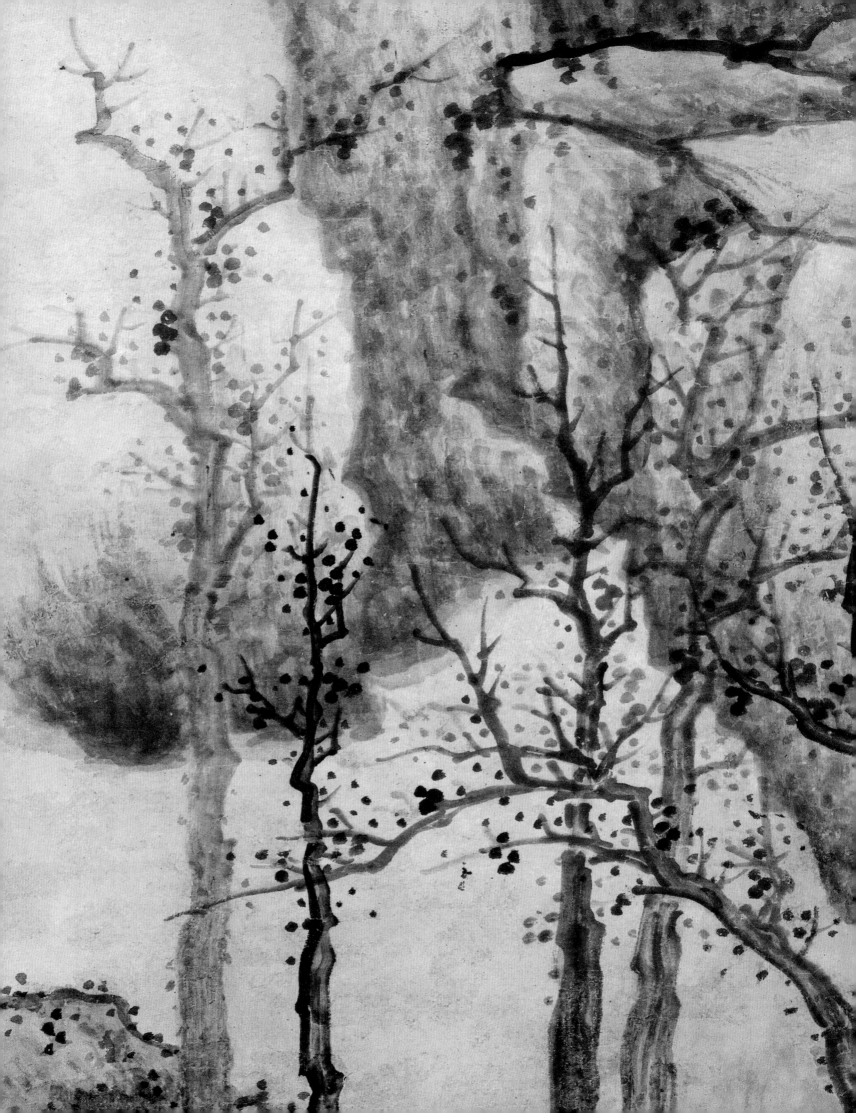

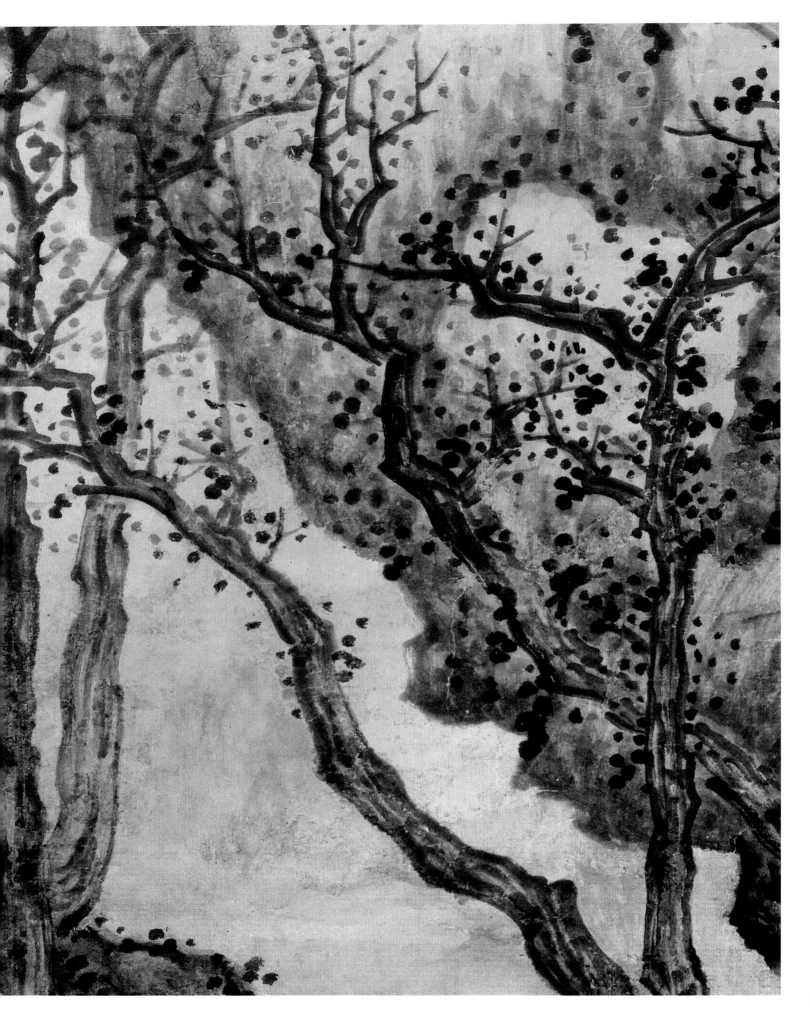

四

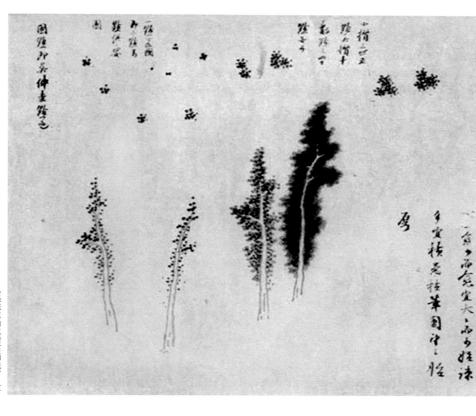

画法

秋林画法

此画中树叶疏落，不似夏林那样茂盛浓密，应是深秋之景，如龚贤曾说：『无叶谓之寒林，数点谓之初冬，叶稀谓之深秋，一遍点谓之秋林，积墨谓之茂林，小点着于树杪谓之春林。』

树叶以圆点为之，施点之处看似随意，实则聚散有致。画中树叶以圆点为之，此中点叶，重点在『圆』，龚贤曾在课徒稿说：『一点要圆，即千点万点，俱要圆。』但其所强调之『圆』不仅指形状之方圆，更在于『厚』。龚贤曾言：『稀叶树用笔须圆，若扁片子是北派矣。北派纵老纵雄，不入赏鉴。所谓圆者，非方圆之圆，乃圆厚之圆也。画师用功数十年异于初学者，只落得一厚字。』可见『厚』是一种通过中锋用笔得到的感受。他曾说：『纯用中锋点，点欲圆，今人非不点此叶，望之不厚者，必其中点不圆也。』在另一份画说中，《龚贤课徒稿》中说：『圆点即吴仲圭点也。』说得更具体：『此学吴仲圭法，仲圭别号梅花道人，此点遂谓之梅花点。点宜聚不宜散，聚而能散，散而复聚，方见奇横。』

除了此幅《山水图》之外，我们还可以在故宫博物院所藏的《隔溪山色图》和现藏于上海博物馆的《木叶丹黄图》中看到这种画法的运用。

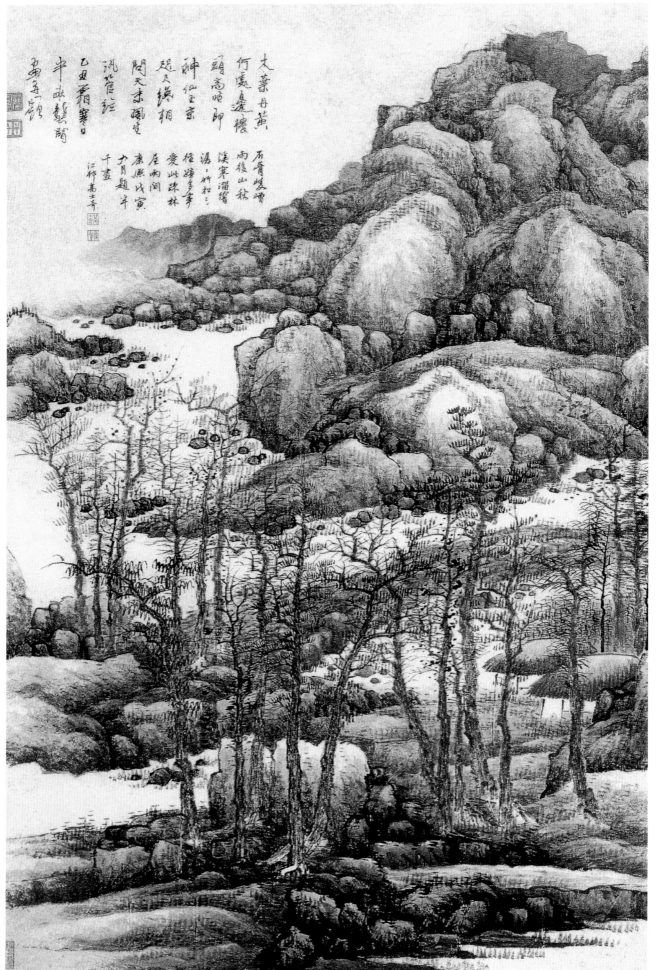

木葉丹黃　石骨嶔嶒增
何處遼樓　雨後山秋
一頭高峋師　溪寒溜潺
　　　　　　湲，竹杪三
神仙全宗　　任煙多事
起友緣相　　愛此踈林
問天東峒苣　　屋兩閒
凡管經　　康熙戊寅
乙丑霜寒日　　九月題畫
半峭龍眠間　　千畫
墨年一觀　　江邨高士奇

《木叶丹黄图》·上海博物馆藏

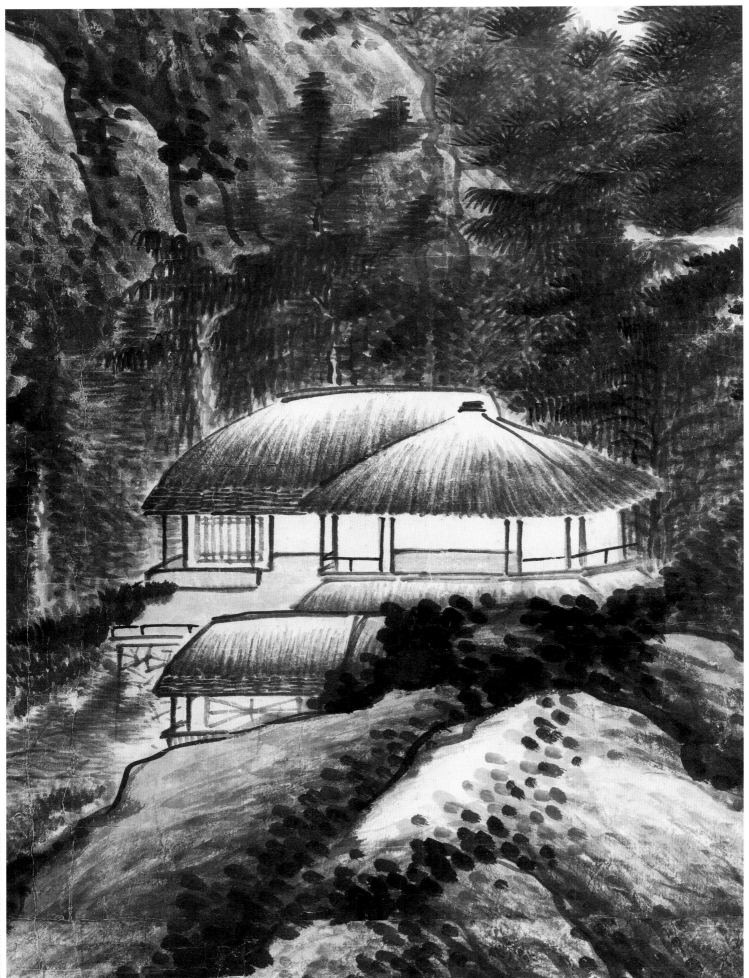

《挂壁飞泉图》（局部），天津博物馆藏

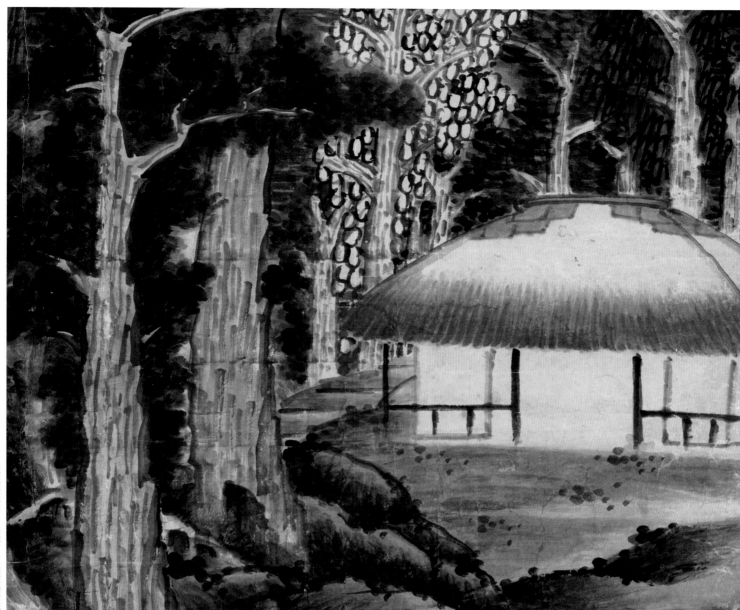

《松林书屋图》（局部），旅顺博物馆藏

技法 草庐

画面视觉中心之处绘有草庐一间，先用淡墨为之，以皴笔画出屋顶茅草质感，再用稍浓的墨色提出屋顶的结构。在课徒稿中，龚贤强调："画房子要明正仄向左向右之势，虽极写意，也须端正。不然令人见之心中危殆而不安也。"此种简笔画法在龚贤其他画作中亦多见。

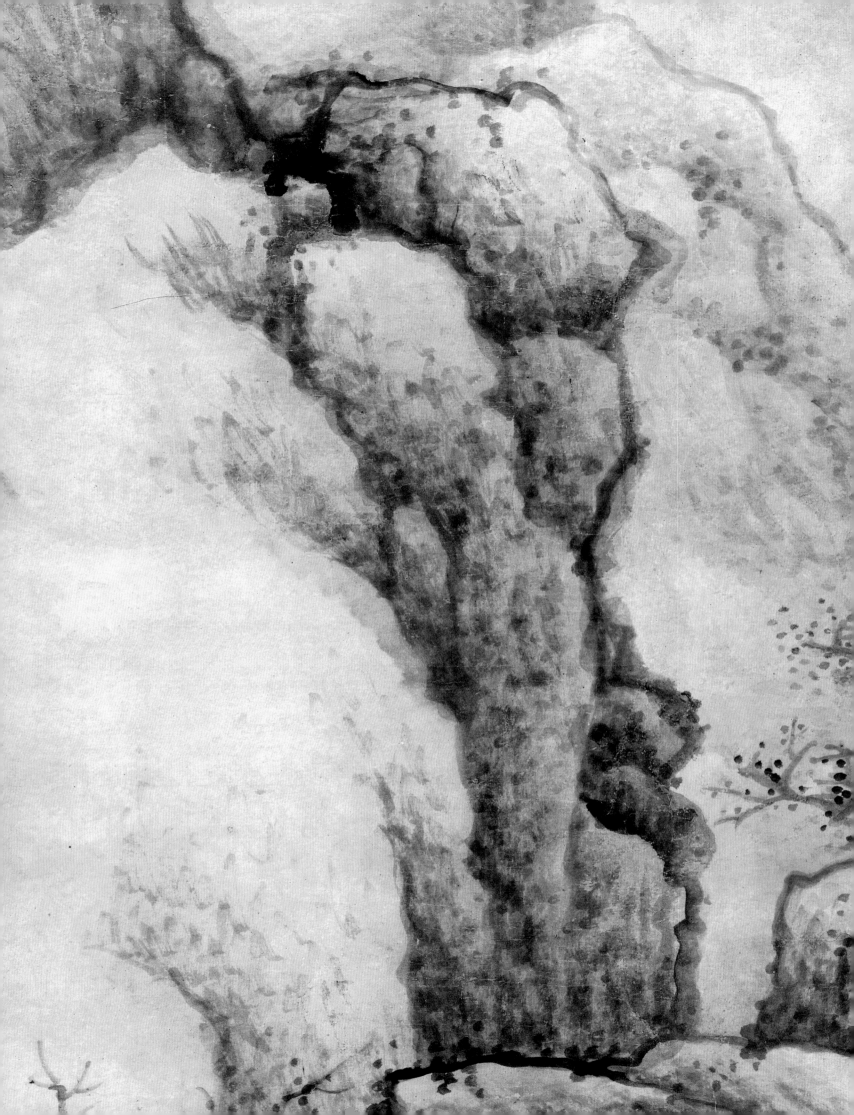

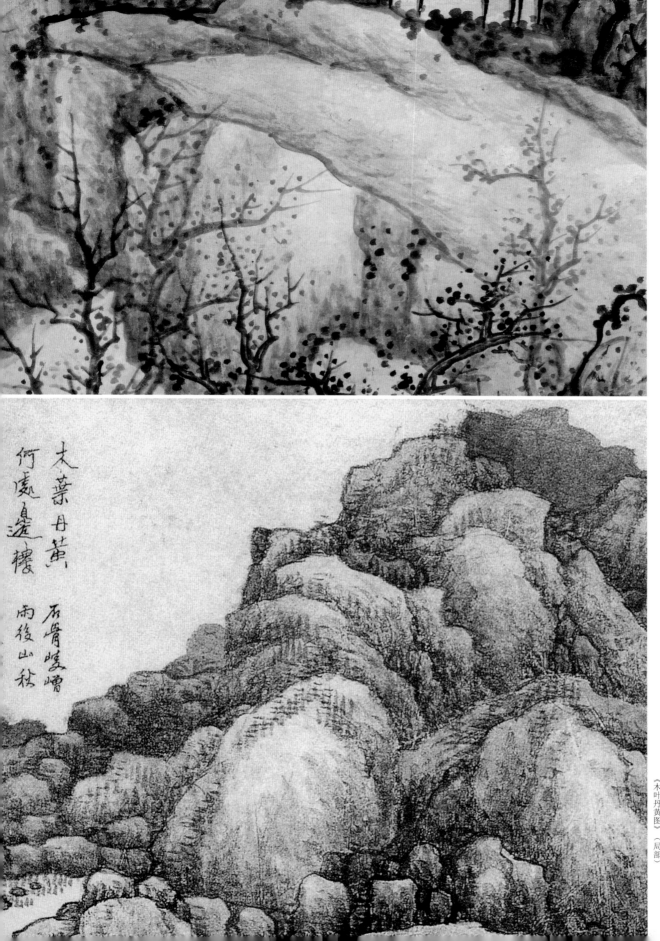

关于山石的画法，不同于『黑龚』通过多次皴染产生的浓厚的墨色效果，也不同于重勾勒轻皴染的早期『白龚』画风，晚期『白龚』在山石的描绘上更加轻松自由。画中山石之皴法，或用短披麻，或用豆瓣点。或以浓衬淡，或以实衬虚，浓淡虚实，形成了丰富的笔墨层次。《龚半千授徒稿》中云：『加皴法，先勾外匡，后分纹路，皴在纹路之外，所以分阴阳也。皴法先干后湿，先干始有骨，后湿始润。』此种风格，亦可以通过《隔溪山色图》和《木叶丹黄图》相参照。可见，晚期龚贤在山石的描绘上更加轻松自由，常常点到为止，不再画得浓密如实。

木叶丹黄
何处遥楼
石骨崚嶒
雨后山秋

（木叶丹黄图）（局部）

結宇在山半，閑門春晝閉。

陽園春種蔬，高柳一二匹。

株枿砌好鳥軍持。

捽蘖方岷峭互相詰。

懶不如嵇康畫子穎昌。

肅之先生供 龔賢

延展 龔賢對歸隱山林的精神追求

龔賢對歸隱山林的精神追求都體現在對嵇康的歌詠中，對桃源的描繪中。現藏於美國紐約大都會藝術博物館的《自題山水冊》中即有一幀題畫曰："人家俱闤向陽門，左右圖書對酒尊。何必逃秦入深洞，桃花開處即仙源。"詩文首句描繪的景色和《山水圖》中描繪的景象如出一轍。

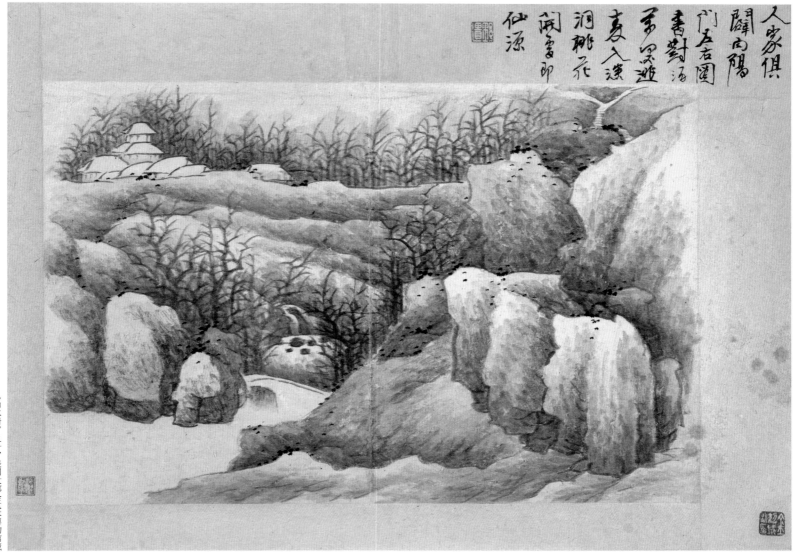

人家俱闢向陽門左右圍書對酒多冥遊夹入速洞桃花靜雲即仙源

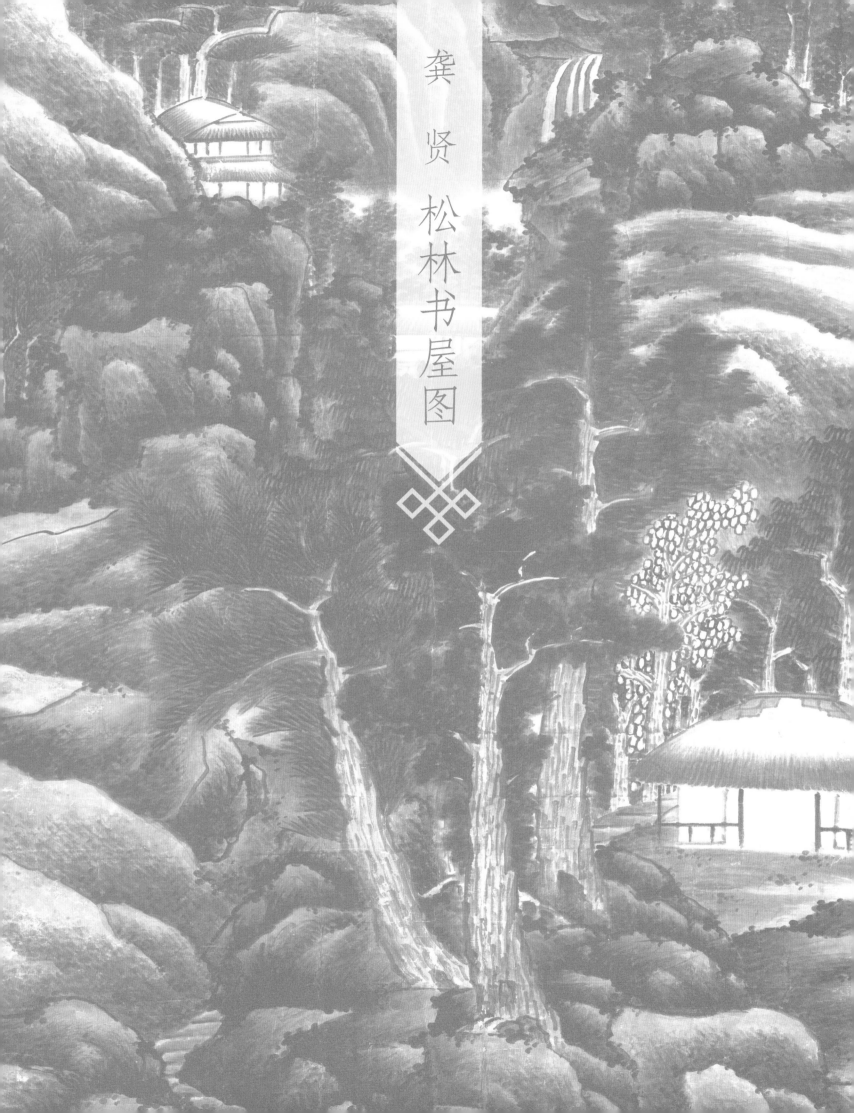

龚贤　松林书屋图

《松林书屋图》，纸本水墨，纵一二八·三厘米，横二七一·二厘米，现藏于旅顺博物馆。

典型的『黑龚』作品

《松林书屋图》是一幅典型的『黑龚』作品，创作于一六八四年。据学者研究，这种风格大约为龚贤四五十岁以后的画风。相对于早年的绘画注重用笔，这一时期的绘画在用笔勾勒的基础上追求用墨的效果，通过层层皴染的方式来描绘山石树木，造成一种浓厚滋润的笔墨氛围，开辟了中国山水画的新面貌。

山居之景与『松林书屋』

此图描绘了文人山居之景。画中坡石树林，枝叶繁茂，其间屋舍掩映，山泉淙淙。近景处，一条小径由右下角进入画面，绕过树丛引向一间单层小屋。屋舍茅草作顶，群树环抱。中景山头相对，呈环抱之势，山后屋舍两间，只露一边一脚。屋后树木耸立，或为松林，或为杂木。由中景而上，山势愈陡，两峰相夹，一线溪流，跌宕而下，其间山石断流，烟霞锁腰。全幅画面构图以之字形层层递推，营造出高远之势。

此图虽名为《松林书屋图》，然画中树木驳杂，不尽松树，可见虽曰『松林书屋』并非实指，而是一种象征，松树被古人赋予了高尚的道德意涵，因此，与松林为伴不仅是和谐的理想居所，更代表了一种融汇了天地道德境界的空间场域。因此，以『松林书屋』为题，透露龚贤对山居生活寄托的道德理想。『松林书屋』亦成为古人描绘文人空间的母题。如《石渠宝笈》中曾著录了一件元代王蒙的同名作品，乾隆皇帝作《王蒙松林书屋》曰：『隐几先生若有迟，隔溪佳客迥无尘。相逢定话羲皇上，肯作空回题凤人。』

龚贤的艺术趣味

自五代北宋以来，水墨山水画兴起。相对于『随类赋彩』的青绿山水画，水墨山水画退去令人目盲的五色，仅仅以黑白的水墨表现出丰富而深远的山水意境。从宋元以至于明清，『笔墨』成为中国画的核心概念。画家在『笔墨』中构建出一个超越现实生活的绘画世界，正如董其昌所谓的：『以笔墨之精妙论，则山水不如画。』龚贤的绘画在前人的基础上创作出独特的『黑龚』风格，墨色淋漓而神完气足，出于传统又突破格法。这来源于他对『笔墨』与『丘壑』的认识。

龚贤曾在《论画漫记》中提出画之「四要」：「画有四要，曰气韵、笔法、墨气、丘壑。笔法要健，墨气要活，丘壑要安妥，三者得而气韵生矣。」可见，在龚贤眼中，山水之气韵须靠「笔法」「墨气」「丘壑」三者之交融来实现。

就「笔法」和「墨气」而言，此为组织画面所必须依赖之手段。龚贤曾在多处言及「笔墨」：「画之妙处，在笔圆气厚。」又曰：「笔路长，墨有光，画运昌。笔疏秀，墨浑厚，画之寿。」然「笔法」与「墨气」须相生相成，「墨气中见笔法，则墨气始灵。笔法中见有墨气，则笔法始活。笔墨非二事也」。

就「丘壑」而言，「丘壑」是指「位置之总名」，在他看来，「位置宜安，然必奇而安，不奇无贵于安。安而不奇，庸手也；奇而不安，生手也」。《松林书屋图》中所描绘的也许是再寻常不过的山中景致，但是龚贤并不满足于一幅的平庸画面。他曾言：「偶写一树林甚平平无奇，奈何？此时便当搁笔，极力揣摩一番，必思一出人头地丘壑，然后续成，不然便废此纸亦可。」

当然，仅有「丘壑」不能成就一幅优秀作品，他曾说：「丘壑者非先事也，今人惟事丘壑，付笔墨于不讲，犹之乎陈列鼎俎，不问其皆自前代来也。噫，可笑矣。」

龚贤用高超的绘画技艺，将「笔墨」与「丘壑」自然地编织融合在一起，表达出不凡的艺术趣味。

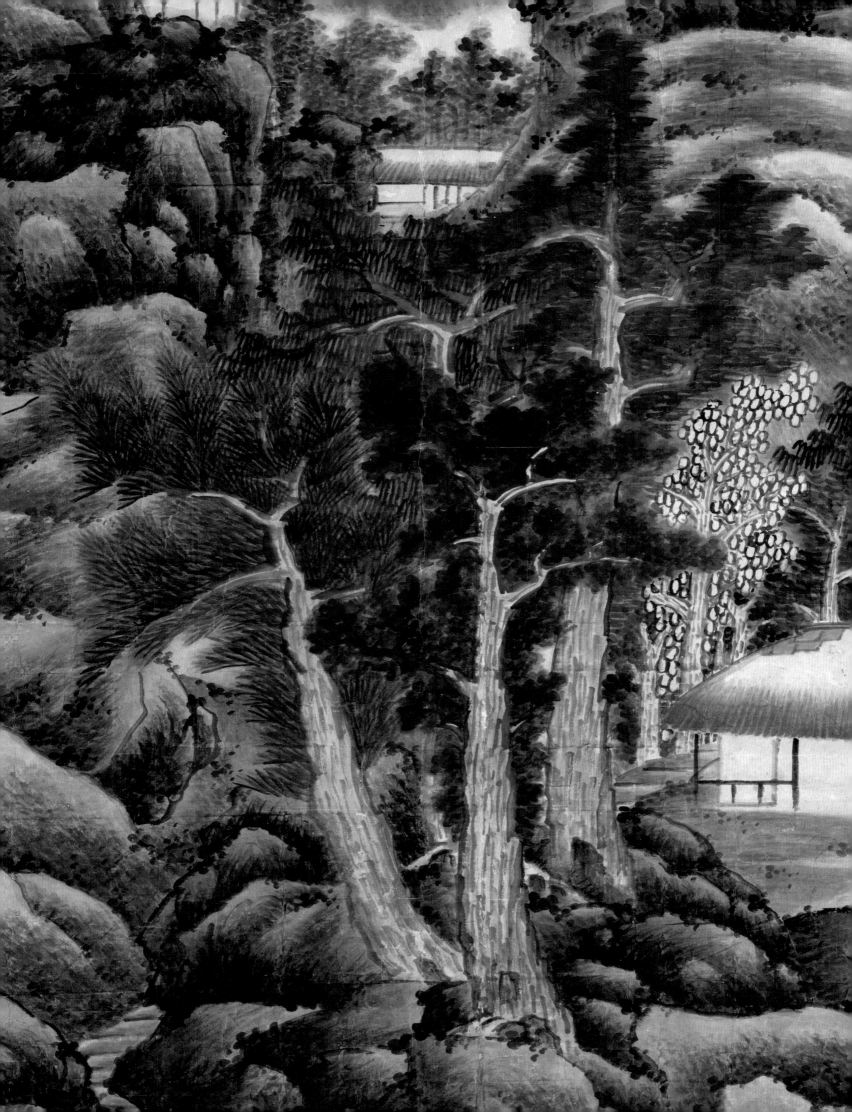

散墨叶　松针　叶　墨叶　圆点　介点

点墨叶上添此数种基

技法　点浓叶法

龚贤通过反复点染来达到苍翠浑厚的笔墨质感。他在课徒稿中曾说："点浓叶法，遍遍皆欲上浓下淡，自上点下。点完不必另和新墨，即用笔中所含未尽之墨，稍茹一点于毫内，二遍已觉参差烟润，有浓淡之态矣。若只点晴林，再将干笔似皴似染笼罩一遍。若点成墨犹不甚浓，参差加点一层，六遍仍以淡墨笼罩之。大约一遍为点，二遍笔中未尽墨，四五六遍仍之。如此可谓深矣，浓矣，湿矣。"

从远处望之，树林笼罩在浓密的墨色中，成为一个整体，从近处观之，在这一整体内的每一株之间浓淡有别，层次分明。这实需笔墨点染的浓淡干湿的控制和搭配。《龚半千课徒稿》曾言："望之蓊蔚而其中实中叶叶分明者，燥湿得宜也。点燥而染湿，湿不掩燥。点浓而染淡，淡以活浓。"

需要注意的是，墨色中能见用笔变化。因此，龚贤特别强调"润"和"湿"的相区别。他曾自言："此学石田老人雨林也，千载之下，犹见苍翠欲滴。润墨鲜，湿墨死。墨含笔内为润，墨浮笔外为湿。"可见，笔墨为一对相辅相成的辩证关系，须"笔墨相得，而画之能事毕矣。正所谓"墨气中见笔法，则墨气始灵。笔法中有墨气，则笔法始活。笔墨非二事也"。

延展　树的组织形式

龚贤在课徒画稿中强调需要细心处理树与树之间的关系，他演示了群树的画法，并提示了群树的要点：

"群立相依，两欹借势，近边不交，在中勿离开。枝参差，叶显晦，正生奇，同则避，画树人，须心细。"

"一丛之内有主有宾，先画一株为主，二株以后俱为客矣。向左树必要另一树向前，右亦仿此。向左树以左为前，右为后。向右反是。"

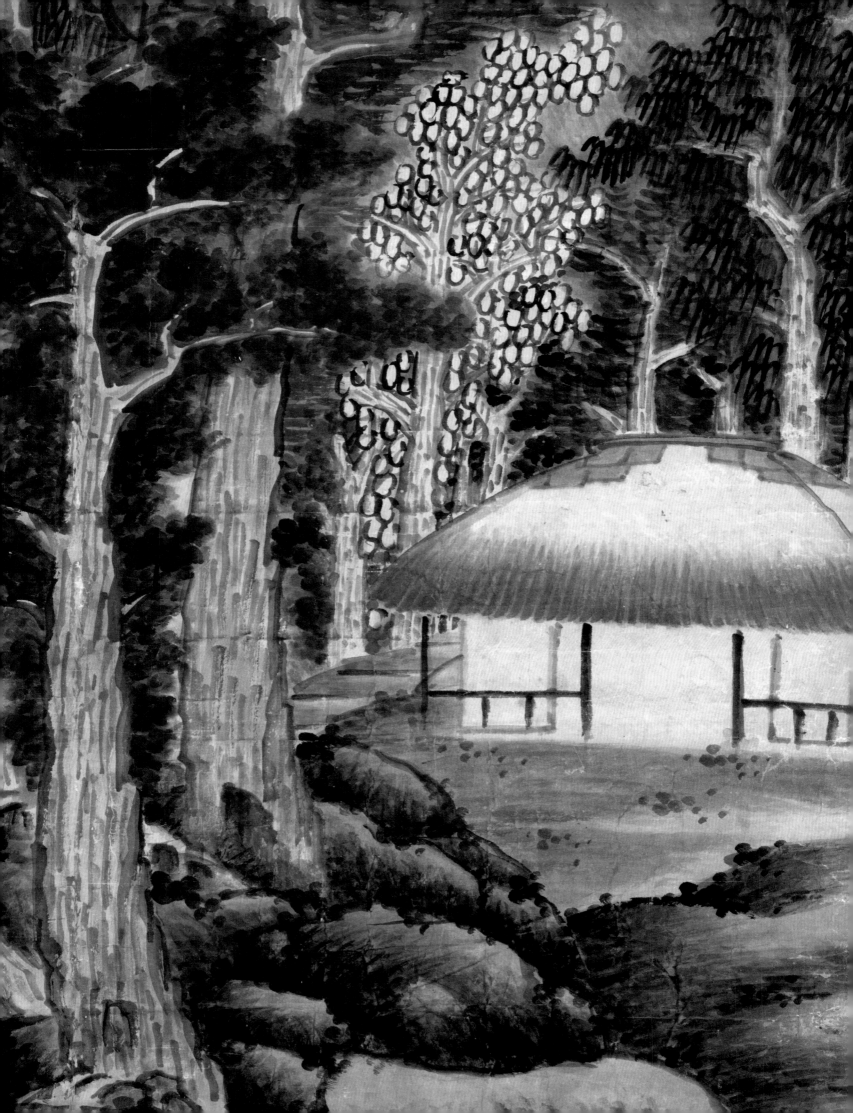

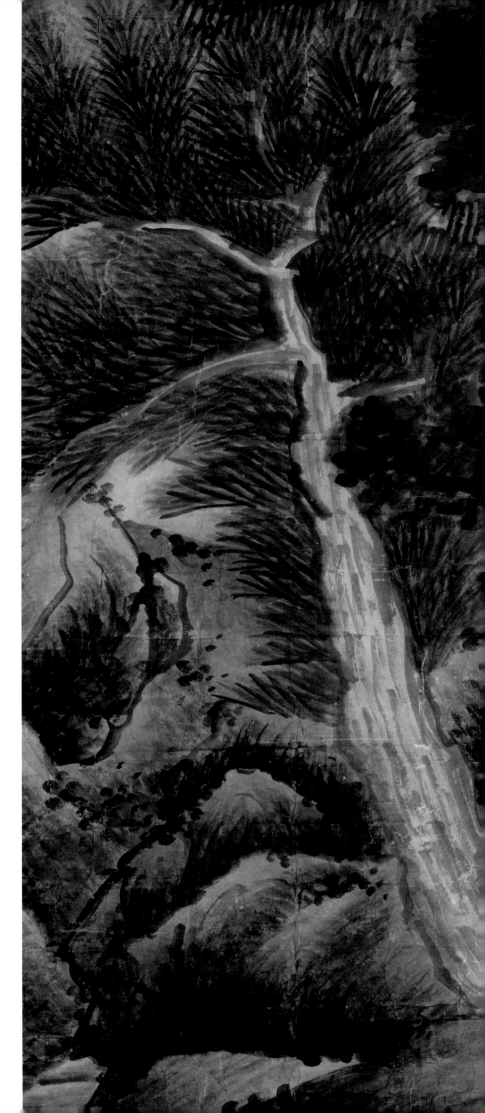

技法 树的画法

龚贤很重视画树，他曾说：「画树之功，居诸事之半，人看画先看树，如看诗者先看二律也。」他在课徒稿中详述了画树之法的用笔次序，现节选相关内容于此：

「第一笔。起手法，自上而下，中要顿挫。二、自左而右，接处不宜结，不宜脱。三、三笔自左下而折上。自左而下者宜楷，自下而上者宜锐。楷不宜板，锐不宜结。单不宜脱，弱也。

四、四笔自上而下。一笔不能到底，故以五笔接之。至五笔，树身成矣。树身上狭下阔，虽稍阔阔莫悬殊。中二点，点在上为节，在下为根。自六笔至八笔谓之添枝，七笔自上而下复折右上。恐折处笔结，或断一断。八笔成树即可点浓叶。若疏林仍须添枝。

「点浓叶则身内不皴，恐皴黑与浓叶不辨。寒林则皴树皮，以其别于外也。不皴树，枝宜少。」

「皴树身宜干，干皴如树纹，湿则墨死耳。树枝加染一遍二遍始厚，然须笔笔健，不健而厚谓之肉指。树有不皴而重勾一遍者，重勾一遍始厚始老，不然单薄耳。不皴树，枝宜少。」

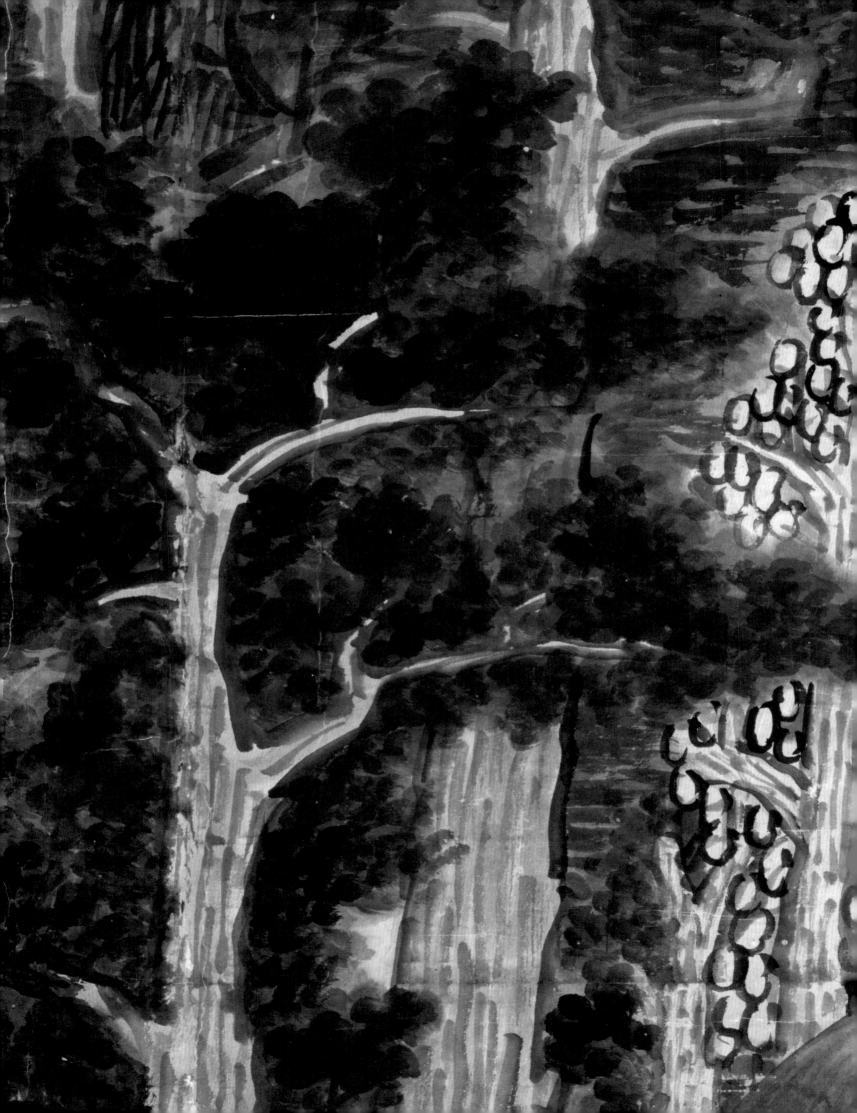

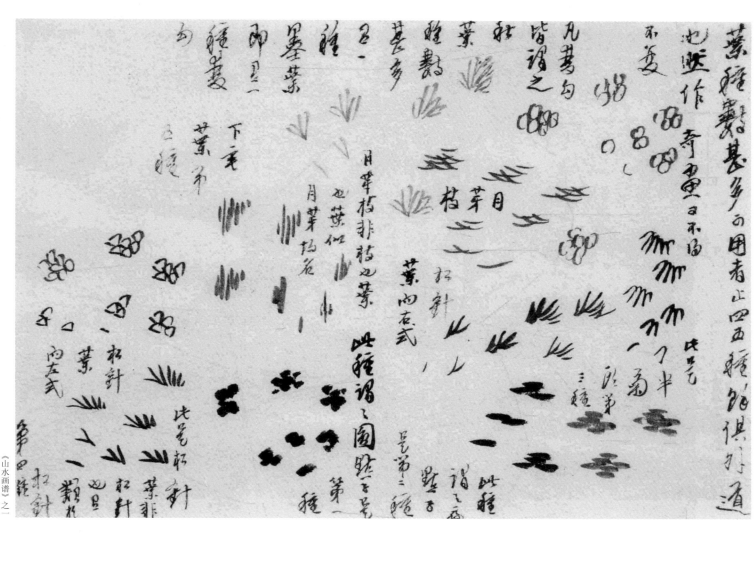

延展　存世四种课徒画稿

据学者考察，现存龚贤课徒稿大约有四种版本，一是中华书局影印本《奚铁生树木山石画法册》，墨迹本庋藏不详；二是《龚半千画法并柴丈画说册页》墨迹本，台湾何创时基金会藏；三是《龚半千授徒画稿》墨迹本，四川省博物院藏。四是《龚贤课徒画稿》墨迹本，北京荣宝斋藏。这四种版本作于不同时期，体现龚贤不同时期的绘画风格。在课徒稿中，龚贤通过图绘步骤并随图讲解的方式记述了山水树石之要旨。其所记并非玄虚之言，而是实实在在的作画技巧和经验，对于初学者而言想必更加切近实际。

技法　点叶之圆点

此画中龚贤通过点叶的方式描绘了枝叶繁茂之态。远观此画，点叶混融为一整体，仔细观察，其中点叶又各不相同，其中主要分为四五种，正如龚贤所言：「圆点、扁点、松针叶、墨叶、散墨叶。点叶正派止此数种，双勾在外。」

圆点为最基本的点叶法。《龚半千课徒稿》言：「圆点，即吴仲圭点也。」吴仲圭，即是元四家之一的吴镇。龚贤取法吴镇点叶之法，我们可以用吴镇的《中山图》中山头的丛树的墨点作参照。关于圆点之法，课徒稿中言：「一点要圆，即千点万点俱要圆。小攒三、四、五点，大攒十数点，三四十点亦可。点愈少而愈大，大而少始疏。多宜横，气横笔圆，望之始厚。」

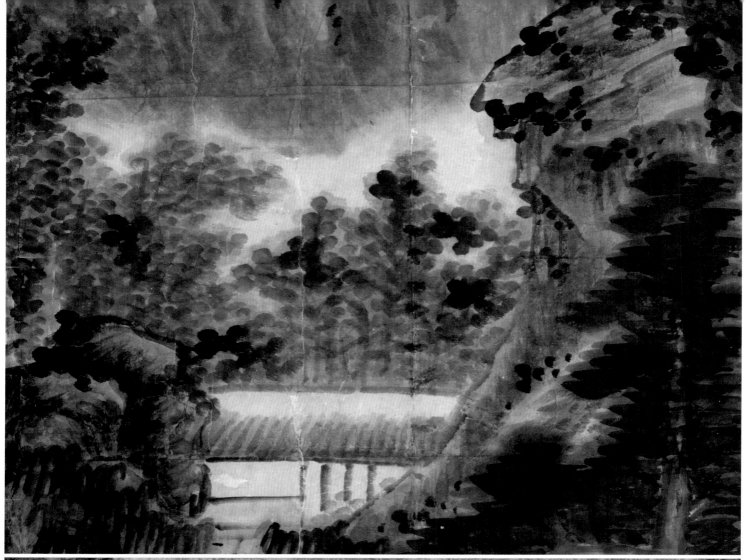

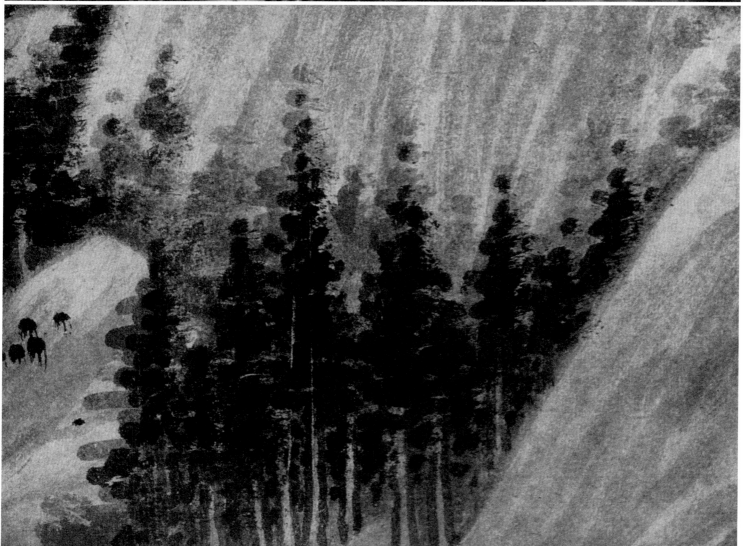

吴镇《中山图》（局部），台北故宫博物院藏

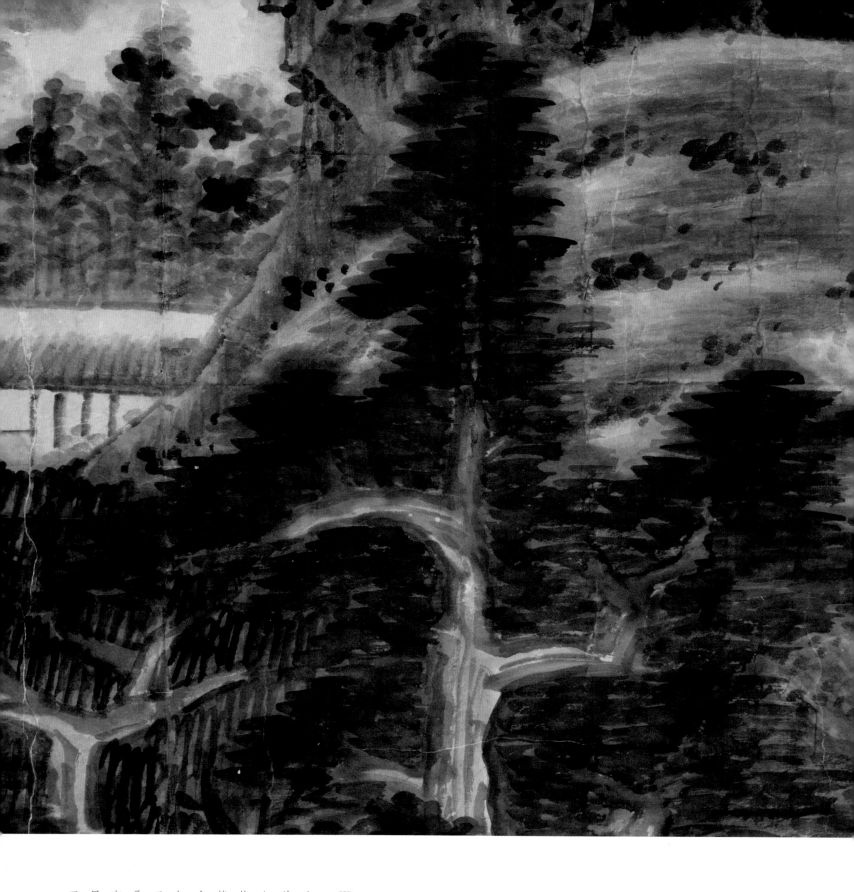

技法 点叶之扁点

扁点重藏锋，《龚半千课徒稿》中言：「扁点又谓之豆瓣点，起住皆宜藏锋。将笔锋收折于笔中谓之藏锋。始而用收折法，久而自然两端无颖。」关于叠加扁点之层次，课徒稿云：「起手不宜重叠，重叠俟二遍三遍染。三遍点完墨气犹淡，再加浓墨一层，恐浓墨显然外露，以五遍淡墨浑之。」

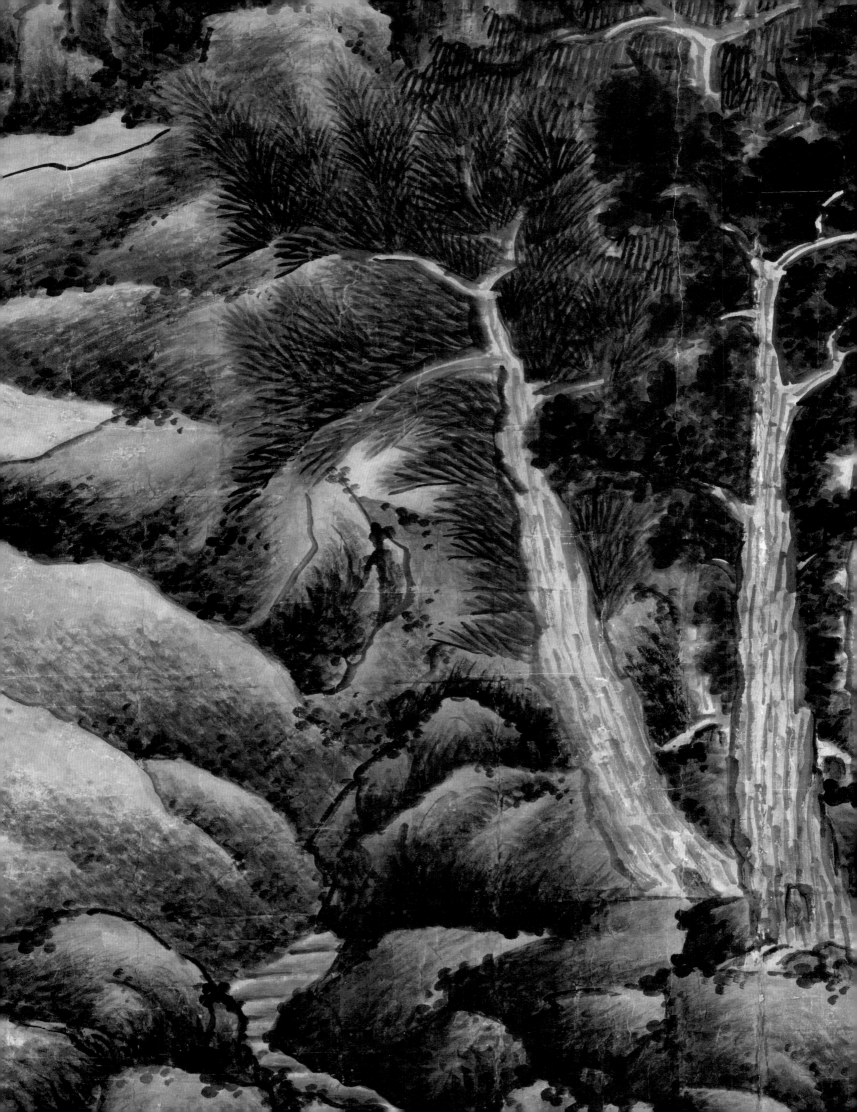

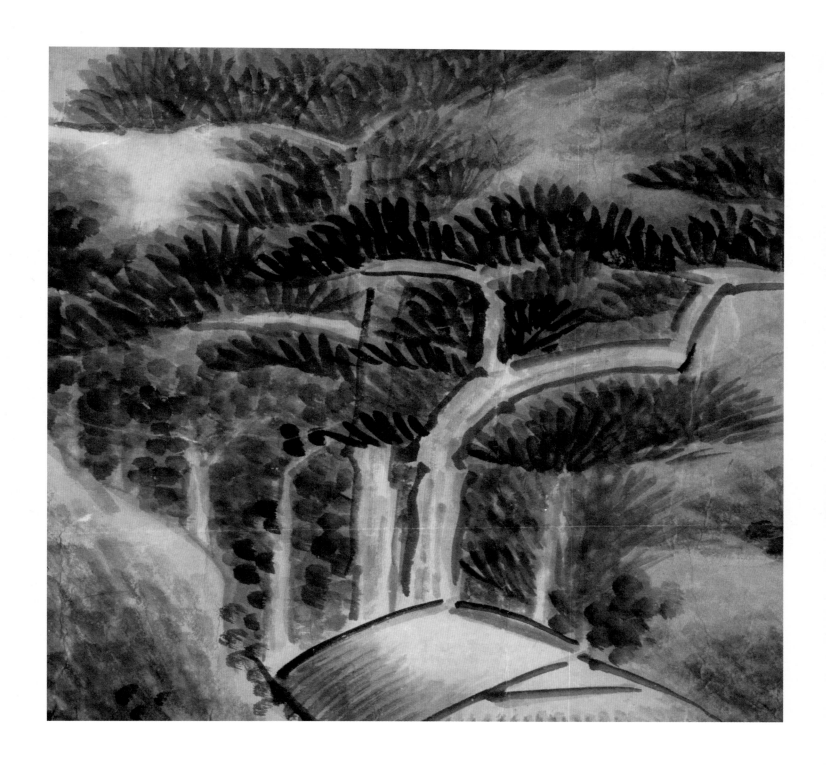

技法 点叶之松针叶

画中左侧树叶采用的便是此法。这种画法并非描绘松树叶之法，龚贤说：「（此仰）叶无可称，强名之曰松针叶。以其类松针也。」关于松针叶的画法，课徒稿中说：「或五笔或六七笔为一个。四个五个为一攒。向左式，一个中一笔宜长，左一右四宜短，大约如人手指然。亦用品字法堆去。」

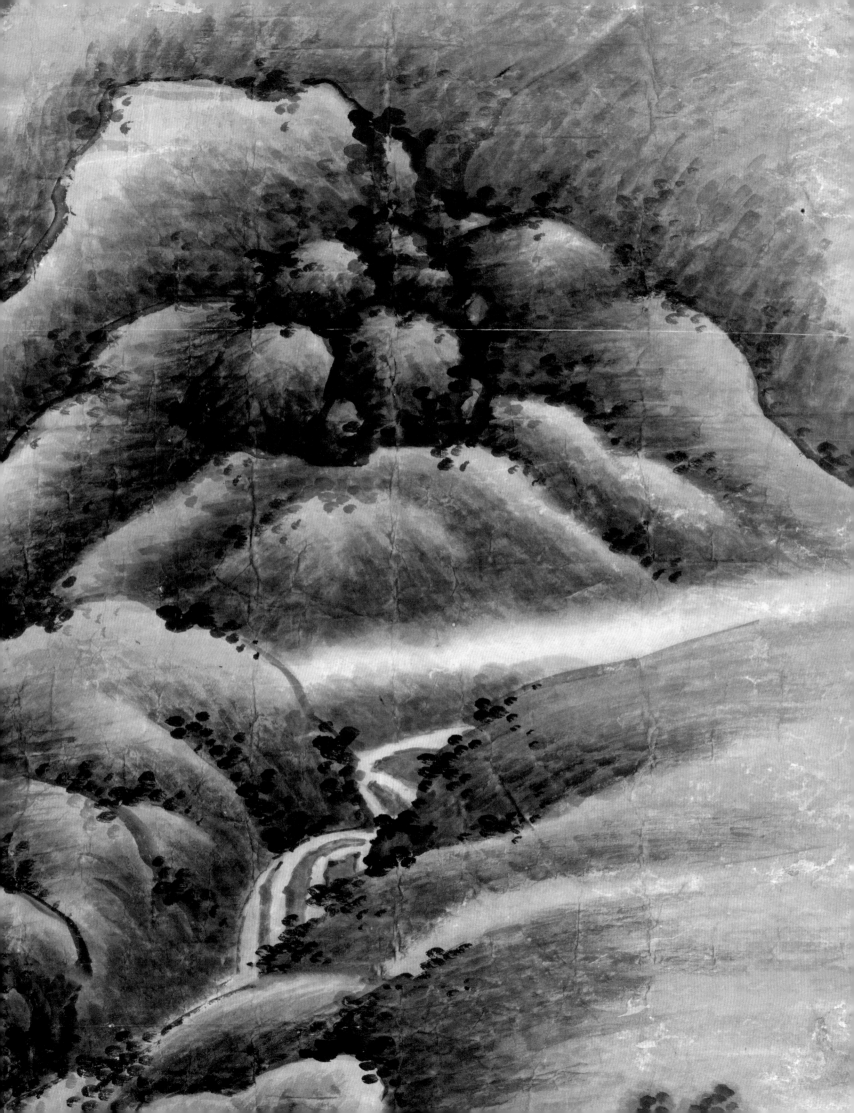

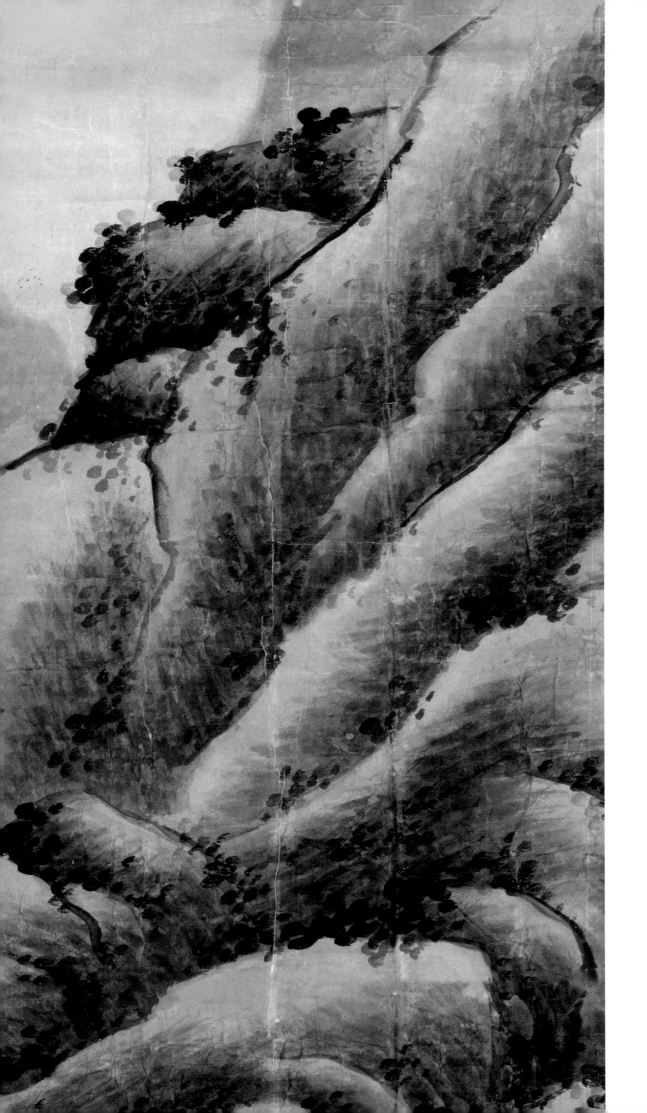

此画中山石先以墨线勾勒出山石结构，后以小披麻皴、豆瓣皴多次皴擦。

关于山石的组织，龚贤曾在课徒稿中说："石要大小相间。亦有聚小石在下，而大石冒其上者。亦有大石在上，而上又加小石者。"对于山石的皴法，他主张："皴下不皴上，下苔草所积阴也，上日月所照阳也。阳白而阴黑。"龚贤通过这种画法营造出山石的层次和质感。

在此画左上角留白之处，龚贤题诗一首：「山中宰相陶贞白，高筑空楼满贮书。萧帝尚然谘国事，转令敕使费轺车。」后落款：「甲子初秋，半亩龚贤画并题。」钤印「臣贤私印」白文印，「半千」朱文印。

龚贤善诗，周亮工在《读画录》中称其「笔墨之外，赋诗自适」。龚贤的诗词备受同代人的赞誉，其好友方文赞他「更妙是诗篇，浑朴复雄放」，今人郭沫若评其诗歌曰：「半千的诗虽然不多，大率精炼，颇有晚唐人风味。」这与他晚年致力于中晚唐诗歌的收集整理有着密不可分的关系。

这首题画诗借用「山中宰相」之典故，描写南朝隐士陶弘景隐居茅山，屡聘不出。梁武帝敬重陶弘景学识，「国家每有吉凶征讨大事，无不前以咨询」，为了得到陶弘景的答复，梁武帝只得派敕使带着书信乘轺车前往拜会。陶弘景的形象成为中国文人对于隐士精神的想象，而隐居山林、拥书左右的龚贤，亦成为文人所追求的理想状态。这不禁让人联想到作为遗民的龚贤，在明清易代之后隐居南京清凉山筑半亩园的经历。在他的绘画作品中，山居隐逸为时常描绘的题材，如本册所选的另一件作品《山水图》，便是同一题材的范例。

从题画时间来看，此画作于甲子年，即一六八四年（康熙二十三年），龚贤时年六十六岁。从现存的龚贤作品来看，龚贤在这一年还绘有《一道飞泉图》（辽宁省博物馆藏）、《江村渔隐图》。这些作品的题材和技法均相近，可以相互参照。

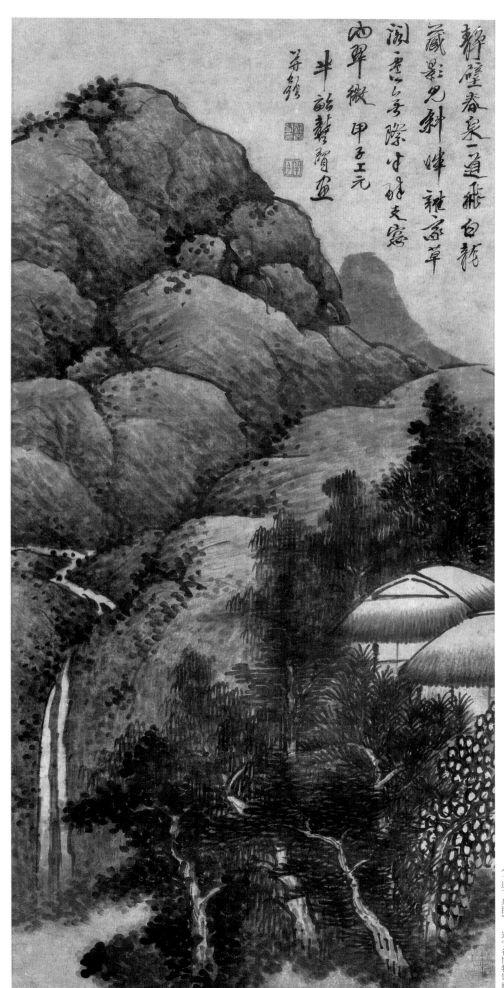

《一道飞泉图》·辽宁省博物馆藏

图书在版编目（CIP）数据

龚贤绘画名品 / 上海书画出版社编. —— 上海：上
海书画出版社，2021.7
（中国绘画名品）
ISBN 978-7-5479-2673-4

Ⅰ. ①龚… Ⅱ. ①上… Ⅲ. ①中国画－作品集－中国
－清代 Ⅳ. ①J222.49

中国版本图书馆CIP数据核字(2021)第136839号

龚贤绘画名品

上海书画出版社 编

责任编辑	黄坤峰
审 读	雍 琦
装帧设计	赵 瑾
技术编辑	包赛明
出版发行	上海世纪出版集团 ⑩ 上海书画出版社
网址	www.ewen.co www.shshuhua.com
地址	上海市延安西路593号 200050
E-mail	shcpph@163.com
制版印刷	上海雅昌艺术印刷有限公司
经销	各地新华书店
开本	635×965 1/8
印张	7.5
版次	2021年7月第1版 2021年7月第1次印刷
印数	0,001-1,800
书号	ISBN 978-7-5479-2673-4
定价	70.00元

若有印刷、装订质量问题，请与承印厂联系

图书样书

题签